U0101872

柳公权玄秘塔碑

集字吉语诗词

吴金花 编

上海书画出版社

图书在版编目(CIP)数据

柳公权玄秘塔碑集字吉语诗词/吴金花编.--上海:上海书画出版社,2020.4
(节庆挥毫宝典)
ISBN 978-7-5479-2278-1

Ⅰ.①柳… Ⅱ.①吴… Ⅲ.①楷书-碑帖-中国-唐代 Ⅳ.①J292.24

中国版本图书馆CIP数据核字(2020)第041706号

柳公权玄秘塔碑集字吉语诗词
节庆挥毫宝典

吴金花 编

责任编辑	张恒烟
编　辑	冯彦芹
审　读	曹瑞锋
封面设计	王　峥
技术编辑	包赛明

出版发行	上 海 世 纪 出 版 集 团 上海书画出版社
地址	上海市延安西路593号　200050
网址	www.ewen.co www.shshuhua.com
E-mail	shcpph@163.com
制版	上海文高文化发展有限公司
印刷	浙江海虹彩色印务有限公司
经销	各地新华书店
开本	889×1194　1/16
印张	6
版次	2020年5月第1版　2020年5月第1次印刷

书号	ISBN 978-7-5479-2278-1
定价	38.00元

若有印刷、装订质量问题,请与承印厂联系

目　录

春节

一、春节祝贺语

万象更新　　　　　　　　　　　　　　　1

五谷丰登　春和景明　　　　　　　　　　2

福星高照　万事如意　　　　　　　　　　3

二、春节经典对联

新年纳余庆　嘉节号长春　　　　　　　　4

人勤春来早　家和喜事多　　　　　　　　5

文明新风传天下　日暖花开正阳春　　　　6

九州瑞气迎春到　四海祥云降福来　　　　7

丽日祥云承盛世　和风福气载新春　　　　8

三、春节经典古诗词

唐－孟浩然《春晓》　　　　　　　　　　9

明－于谦《除夜太原寒甚》　　　　　　　10

宋－王安石《元日》　　　　　　　　　　11

宋－陆游《除夜雪》　　　　　　　　　　12

唐－刘禹锡《岁夜咏怀》　　　　　　　　13

唐－皇甫冉《春思》　　　　　　　　　　15

端午节

一、端午节祝贺语

喜赛龙舟　　　　　　　　　　　　　　　17

五月端阳　仲夏登高　　　　　　　　　　18

龙舟竞渡　粽叶飘香　　　　　　　　　　19

二、端午节经典对联

海国天中节　江城五月春　　　　　　　　20

门幸无题午　人惭不识丁　　　　　　　　21

时逢端午思屈子　每见龙舟想汨罗　　　　22

艾人驱瘴千门福　碧水竞舟十里欢　　　　23

芳草美人屈子赋　冰心洁玉大夫诗　　　　24

三、端午节经典古诗词

宋－张耒《和端午》　　　　　　　　　　25

元－贝琼《己酉端午》　　　　　　　　　26

唐－杜甫《端午日赐衣》　　　　　　　　27

宋－文天祥《端午即事》　　　　　　　　29

宋－苏轼《浣溪沙·端午》　　　　　　　31

儿童节

一、儿童节祝贺语

欢天喜地　　　　　　　　　　　　　　　33

满面春风　怡然自乐　　　　　　　　　　34

喜笑颜开　欢欣鼓舞　　　　　　　　　　35

二、儿童节经典对联

早立凌云志　誓当接力人　　　　　　　　36

年少宏图远　人小志气高　　　　　　　　37

儿童乐园无限好　祖国花朵别样红　　　　38

抚育校园新花朵　培植祖国栋梁材　　　　39

黑发不知勤学早　白首方悔读书迟　　　　40

三、儿童节经典古诗词

清－袁枚《所见》　　　　　　　　　　　41

唐－白居易《池上》　　　　　　　　　　42

唐－胡令能《小儿垂钓》　　　　　　　　43

唐－贺知章《回乡偶书》　　　　　　　　44

唐－白居易《观游鱼》　　　　　　　　　45

唐－崔道融《溪居即事》　　　　　　　　46

宋－范成大《四时田园杂兴》　　　　　　47

清－高鼎《村居》　　　　　　　　　　　48

中秋节

一、中秋节祝贺语

花好月圆　　　　　　　　　　　　　　　49

春花秋月　步月登云　　　　　　　　　　50

风情月意　月里嫦娥　　　　　　　　　　51

二、中秋节经典对联

明月本无价　高山皆有情　　　　　　　　52

露从今夜白　月是故乡明　　　　　　　　53

人逢喜事尤其乐　月到中秋分外明　　54

西北望乡何处是　东南见月几回圆　　55

鱼戏平湖穿远岫　雁鸣秋月写长天　　56

三、中秋节经典古诗词

唐－司空图《中秋》　　57

唐－曹松《中秋对月》　　58

宋－晏殊《中秋月》　　59

宋－米芾《中秋登楼望月》　　60

唐－张九龄《望月怀远》　　61

唐－孟浩然《秋宵月下有怀》　　63

国庆节

一、国庆节祝贺语

国泰民安　　65

开国盛典　普天同庆　　66

祝福祖国　歌舞升平　　67

二、国庆节经典对联

神州扬正气　大地荡春风　　68

田园图画美　祖国江山娇　　69

喜借春风传吉语　笑看祖国起宏图　　70

千条杨柳随风绿　万里山河映日红　　71

日丽神州彩凤舞　霞飞中华巨龙腾　　72

三、国庆节祝贺对联

同圆中国梦　共庆神州春　　73

不忘初心圆美梦　永铭信念绘宏图　　74

砥砺前行承壮志　再创辉煌满园春　　75

大业途中同圆国梦　小康路上不忘初心　　76

重阳节

一、重阳节祝贺语

鹤发童颜　　77

皓首雄心　老当益壮　　78

老骥伏枥　志在千里　　79

二、重阳节经典对联

敬老成时尚　举贤传德风　　80

鼓琴仙度曲　种杏客传书　　81

话旧他乡曾作客　登高佳节倍思亲　　82

福如东海长流水　寿比南山不老松　　83

劝君一醉重阳酒　邀月同观敬老花　　84

三、重阳节经典古诗词

唐－李白《九月十日即事》　　85

南北朝－江总《长安九日诗》　　86

唐－卢照邻《九月九日玄武山旅眺》　　87

唐－王维《九月九日忆山东兄弟》　　88

明－文森《九日》　　89

宋－李清照《醉花阴》　　91

春节

　　春节，是"中国民间四大传统节日"之一，即农历新年，新年的第一天，传统上的"年节"。俗称新春、新岁、新年、新禧、年禧、大年等。春节历史悠久，起源于上古时代，蕴含着深邃的文化内涵，在传承发展中承载了丰厚的历史文化。在春节期间，全国各地均有举行各种庆贺新春活动，热闹喜庆气氛洋溢；这些活动均以除旧迎新、迎禧接福、拜神祭祖、祈求丰年等为主要内容，形式丰富多彩，带有浓郁的地域特色。

　　百节年为首，春节是中华民族最隆重的传统佳节，它不仅集中体现了中华民族的思想信仰、理想愿望、生活娱乐和文化心理，还是祈福、饮食和娱乐活动的狂欢式展示。春节民俗经国务院批准被列入首批"国家级非物质文化遗产名录"。

一、春节祝贺语

春节祝贺语：万象更新

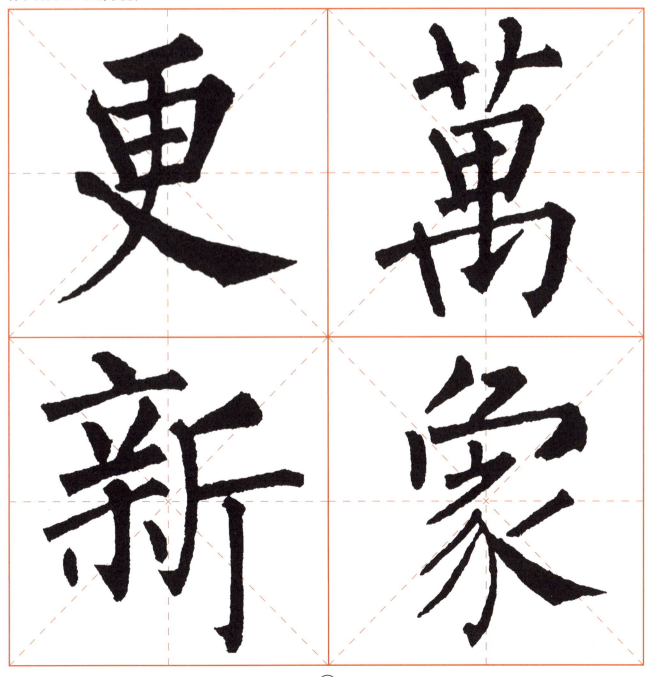

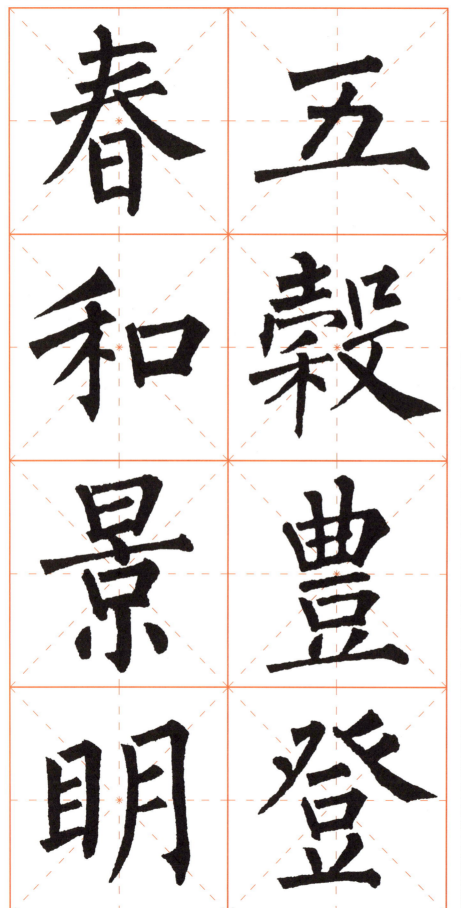

幅式参考

五
穀
豐
登

吴玉花書於二竹齋

条幅

幅式参考

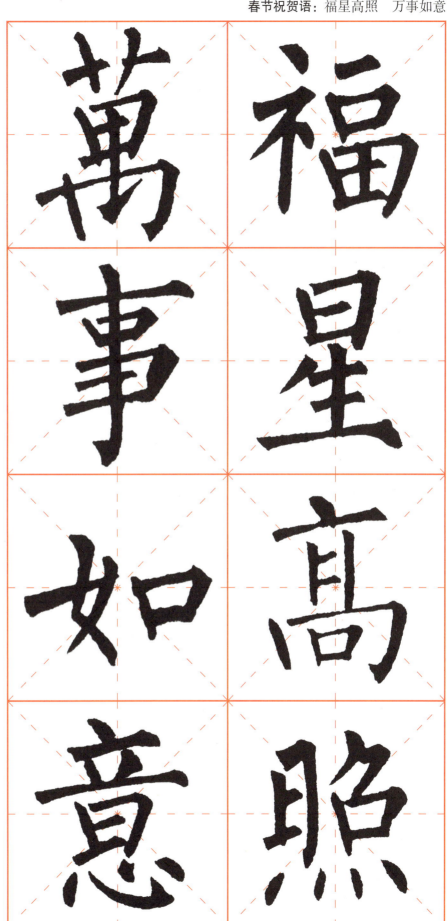

福星
高照

团扇

萬事
如意

斗方

春节经典对联： 新年纳余庆　嘉节号长春

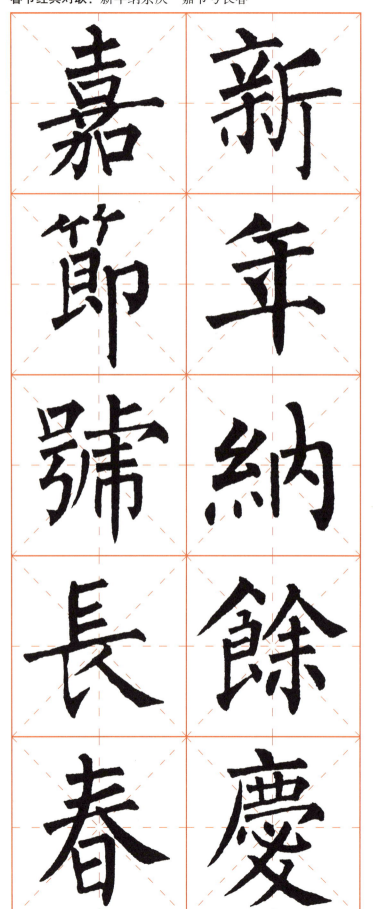

春节经典对联：新年纳余庆　嘉节号长春

幅式参考

对联

④

幅式参考

人勤春来早

家和喜事多

吴玉花书于二竹斋

家

和

喜

事

多

人

勤

春

来

早

对联

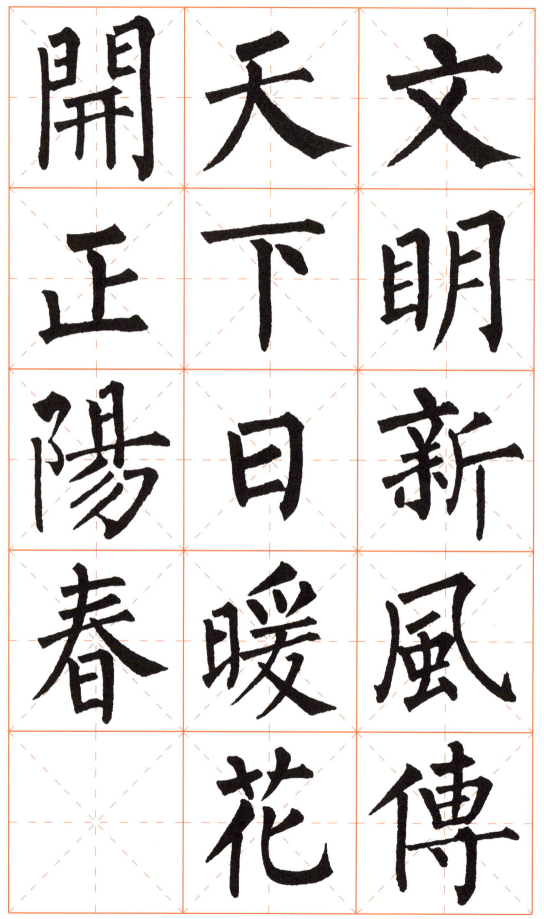

雲	春	九
降	到	州
福	四	瑞
来	海	氣
	祥	迎

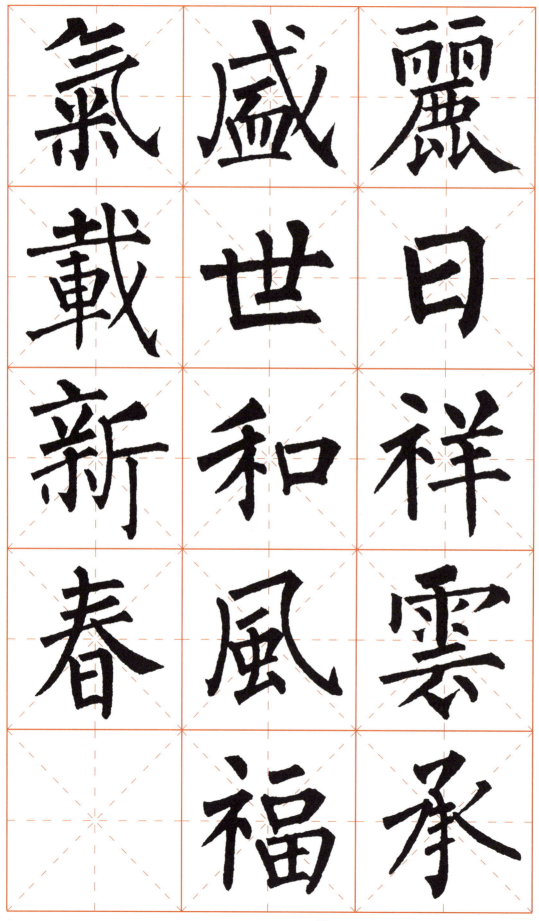

氣	盛	麗
載	世	日
新	和	祥
春	風	雲
	福	承

春节经典古诗词：唐－孟浩然《春晓》

春眠不觉晓
夜来风雨声
闻啼鸟
声花落知

春眠不觉晓，处处闻啼鸟。
夜来风雨声，花落知多少。

幅式参考

春眠不觉晓夜来风雨声花落知多少

孟浩然诗春晓 吴一主花书于二竹斋

条幅

寄語天涯客輕寒
底用愁春風来不
遠祗在屋東頭

寄語天涯客，轻寒底用愁。

春风来不远，只在屋东头。

幅式参考

寄語天涯客輕寒
底用愁春風来不
遠祗在屋東頭
于謙除夜太原寒甚 吳玉花書於二竹齋

中堂

總把新桃換舊符

千門萬戶曈曈日

春風送暖入屠蘇

爆竹聲中一歲除

爆竹声中一岁除，春风送暖入屠苏。
千门万户曈曈日，总把新桃换旧符。

燈	半	嘉	北
前	盞	瑞	風
小	屠	天	吹
草	蘇	教	雪
寫	猶	及	四
桃	未	歲	更
符	舉	除	初

北风吹雪四更初，嘉瑞天教及岁除。

半盏屠苏犹未举，灯前小草写桃符。

弥 年 不 得 意 新 歲

又 如 何 念 昔 同 遊

者 而 今 有 幾 多 以

閑 為 自 在 將 壽 補

弥年不得意，新岁又如何？念昔同游者，而今有几多？以闲为自在，将寿补

春节经典古诗词：唐 – 刘禹锡《岁夜咏怀》

幽居亦见过

蹉跎春色无情故

蹉跎。春色无情故，幽居亦见过。

幅式参考

春色无情故幽居亦见过　而今有几多以閑為自在將壽補蹉跎　弥年不得意新歲又如何念昔同遊者

唐劉禹錫诗一首
吳全花書於二竹齋

条幅

鶯	馬	家	心
啼	邑	住	隨
燕	龍	層	明
語	堆	城	月
報	路	臨	到
新	幾	漢	胡
年	千	苑	天

莺啼燕语报新年，

马邑龙堆路几千。

家住层城临汉苑，

心随明月到胡天。

機	樓	為	何
中	上	問	時
錦	花	元	返
字	枝	戎	旆
論	笑	竇	勒
長	獨	車	燕
恨	眠	騎	然

机中锦字论长恨，楼上花枝笑独眠。

为问元戎窦车骑，何时返旆勒燕然。

端午节

 端午节，是"中国民间四大传统节日"之一，为每年农历五月初五。又称端阳节、重午节、午日节、龙舟节、正阳节等等。端午节源自天象崇拜，由上古时代龙图腾祭祀演变而来。最初是我国上古先民以龙舟竞渡形式祭祀龙祖的节日，仲夏端午，是龙升天的日子，古人所谓"飞龙在天"，寓意大吉。端午节在传承发展中杂糅多种民俗为一体，习俗甚多，其中"食粽子"与"赛龙舟"是普遍习俗。端午祭龙习俗体现了古人"天人合一"的自然观，反映了源远流长、博大精深的中华文化内涵。

 端午节，因战国时期的楚国诗人屈原在端午节抱石跳汨罗江自尽，后亦将端午节作为纪念屈原的节日；个别地方也有纪念伍子胥、曹娥及介子推等说法。2006 年 5 月，国务院将其列入首批"国家级非物质文化遗产名录"；自 2008 年起，被列为国家法定节假日。2009 年 9 月，联合国教科文组织正式批准将端午节列入"人类非物质文化遗产代表作名录"，端午节成为中国首个入选世界非遗的节日。

一、端午节祝贺语

端午节祝贺语：喜赛龙舟

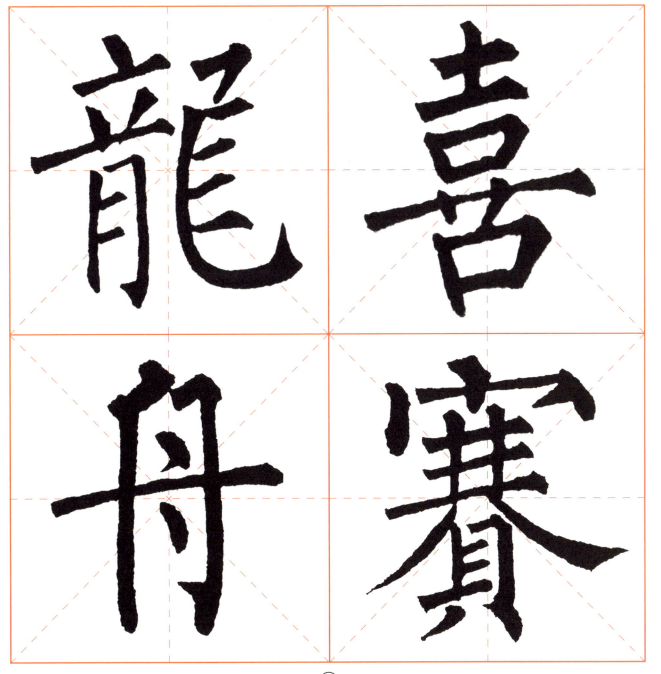

端午节祝贺语：五月端阳　仲夏登高

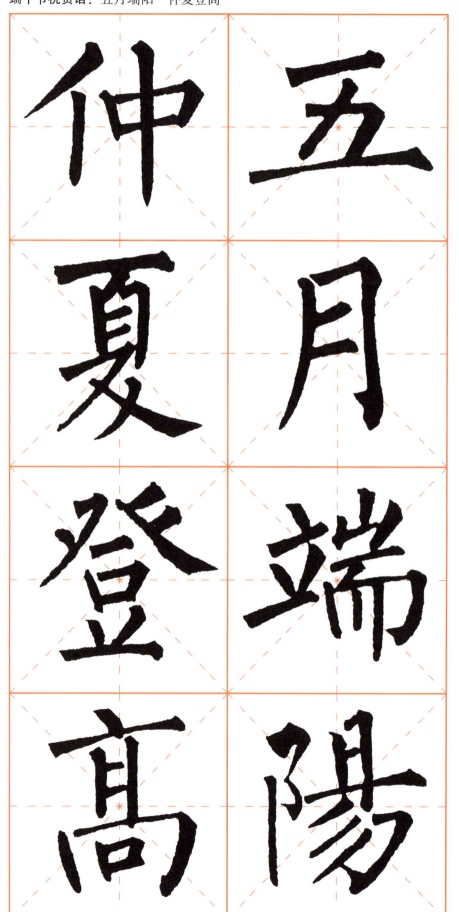

幅式参考

吴金花书于二竹斋

仲夏登高

条幅

幅式参考

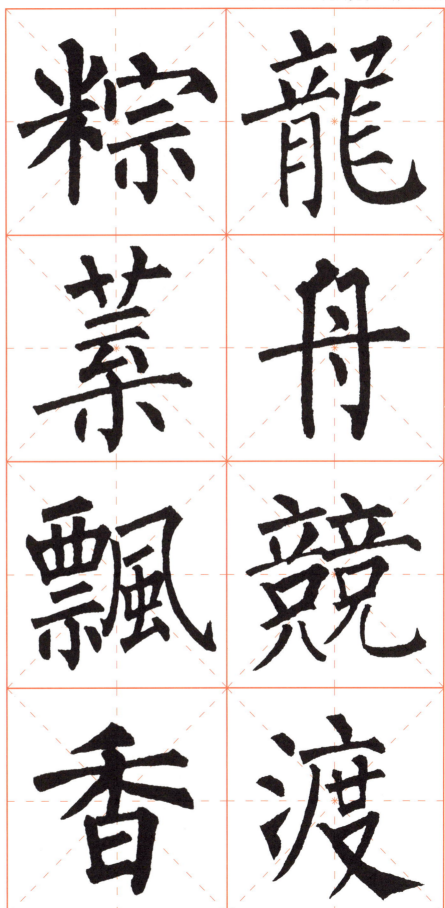

团扇

斗方

端午节经典对联：海国天中节　江城五月春

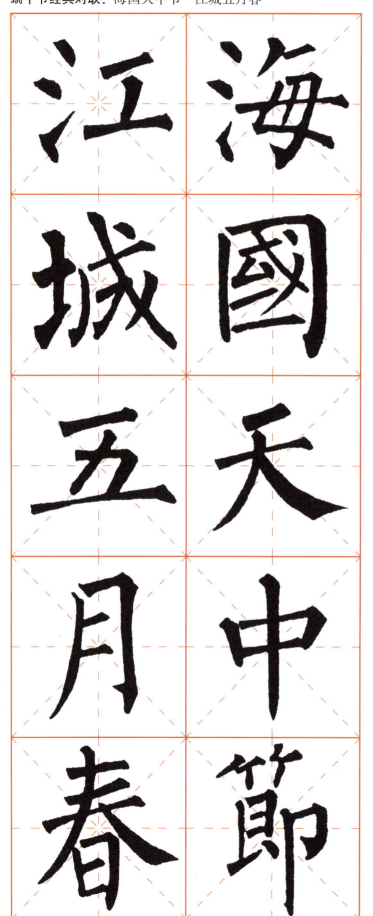

端午节经典对联：海国天中节　　江城五月春

幅式参考

吴玉花书於二竹斋

对联

幅式参考

人憨不識丁

吳玉花書於二竹齋

門幸無題午

門幸無題午

人憨不識丁

对联

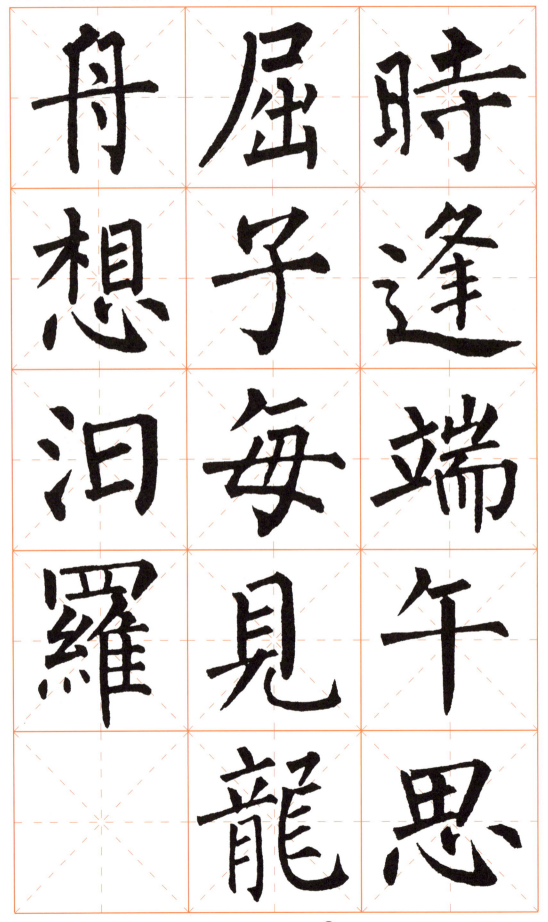

艾	門	舟
人	福	十
驅	碧	里
瘴	水	歡
千	競	

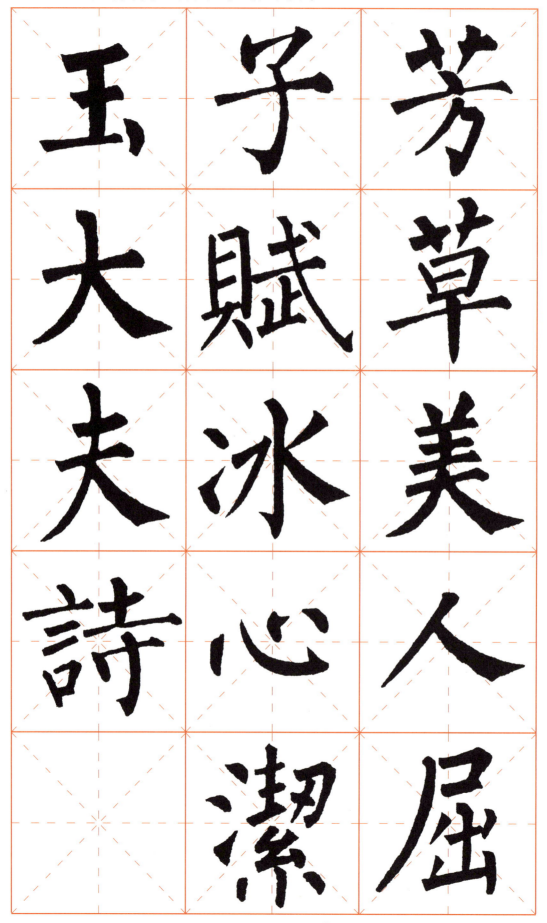

玉　子　芳
大　赋　草
夫　冰　美
诗　心　人
　　洁　屈

端午节经典古诗词：宋－张耒《和端午》

竞	忠	国	衹
渡	魂	亡	留
深	一	身	离
悲	去	殒	骚
千	诋	今	在
载	能	何	世
冤	还	有	間

竞渡深悲千载冤，忠魂一去诋能还。
国亡身殒今何有，只留离骚在世间。

無	海	泪	風
酒	榴	羅	雨
渊	花	無	端
明	發	處	陽
亦	應	吊	生
獨	相	英	晦
醒	笑	靈	冥

風雨端陽生晦冥，泪羅無處吊英灵。海榴花發應相笑，無酒渊明亦独醒。

宫衣亦有名端午

被恩荣细葛含风

软香罗叠雪轻自

天题处湿当暑著

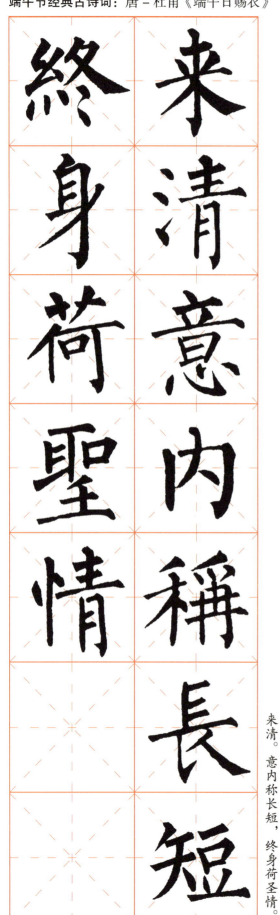

终身荷圣情

来清意内称长短

来清。意内称长短，终身荷圣情。

细葛含风软
香罗叠雪轻

唐杜甫诗句 吴玉花书于二竹斋

条幅

五月五日午，赠我一枝艾。故人不可见，

新知万里外。丹心照夙昔，鬓发日

五月五日午赠我

一枝艾故人不可

见新知万里外丹

心照夙昔鬓髪日

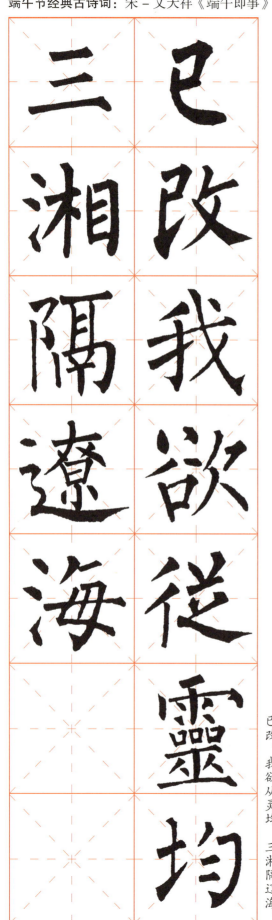

已改。我欲从灵均，三湘隔辽海。

幅式参考

宋文天祥诗句 程峯书于二竹斋

故人不可见
新知萬里外

条幅

彩　流　明　輕
綫　香　朝　汗
輕　漲　端　微
纏　膩　午　微
紅　滿　浴　透
玉　晴　芳　碧
臂　川　蘭　紈

轻汗微微透碧纨，
明朝端午浴芳兰。
流香涨腻满晴川，
彩线轻缠红玉臂。

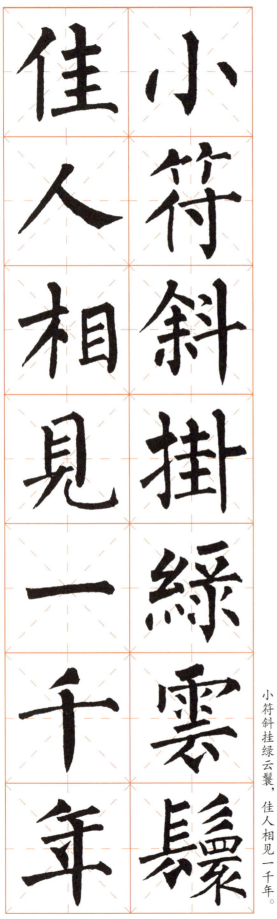

小符斜挂绿云鬟，佳人相见一千年。

彩線輕纏紅玉臂

小符斜掛綠雲鬟

蘇東坡浣溪沙句 吳建花書於二竹齋

条幅

32

儿童节

儿童节（又称"国际儿童节"，"International Children's Day"）定于每年的 6 月 1 日。为了悼念 1942 年 6 月 10 日的利迪策惨案和全世界所有在战争中死难的儿童，反对虐杀和毒害儿童，以及保障儿童权利。

1949 年 11 月，国际民主妇女联合会在莫斯科举行理事会议，中国和其他国家的代表愤怒地揭露了帝国主义分子和各国反动派残杀、毒害儿童的罪行。会议决定以每年的 6 月 1 日作为国际儿童节。它是为了保障世界各国儿童的生存权、保健权和受教育权、抚养权，为了改善儿童的生活，为了反对虐杀儿童和毒害儿童而设立的节日。目前世界上许多国家都将 6 月 1 日定为儿童的节日。

一、儿童节祝贺语

儿童节祝贺语：欢天喜地

儿童节祝贺语：满面春风　怡然自乐

幅式参考

怡然自乐

吴玉花书於二竹斋

儿童节祝贺语：满面春风　怡然自乐

条幅

幅式参考

团扇

斗方

儿童节经典对联：早立凌云志　誓当接力人

幅式参考

吴宝花书於二竹斋

对联

儿童节经典对联：早立凌云志　誓当接力人

年少宏图远
人小志气高

幅式参考

年少宏图遠

人小志氣高

吴玉花书於二竹斋

对联

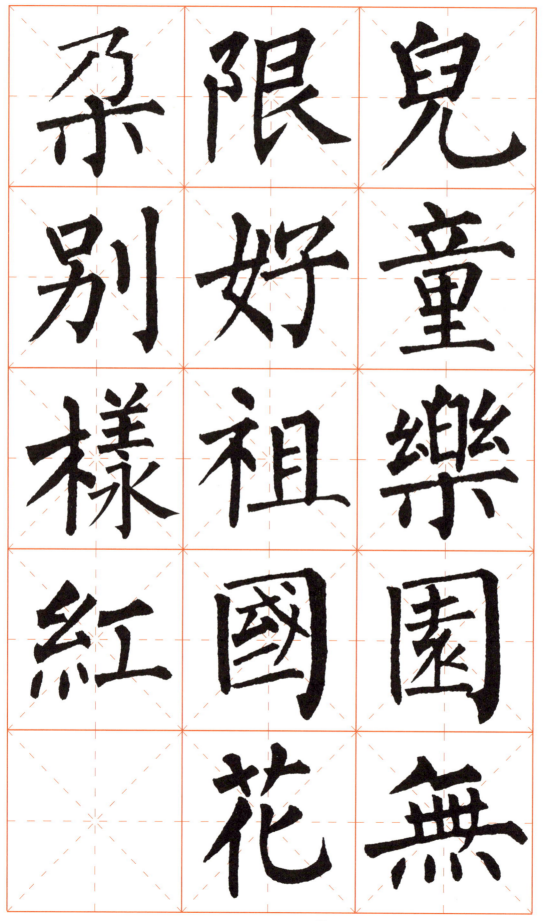

撫	花	國
育	桑	棟
校	培	梁
園	植	材
新	祖	

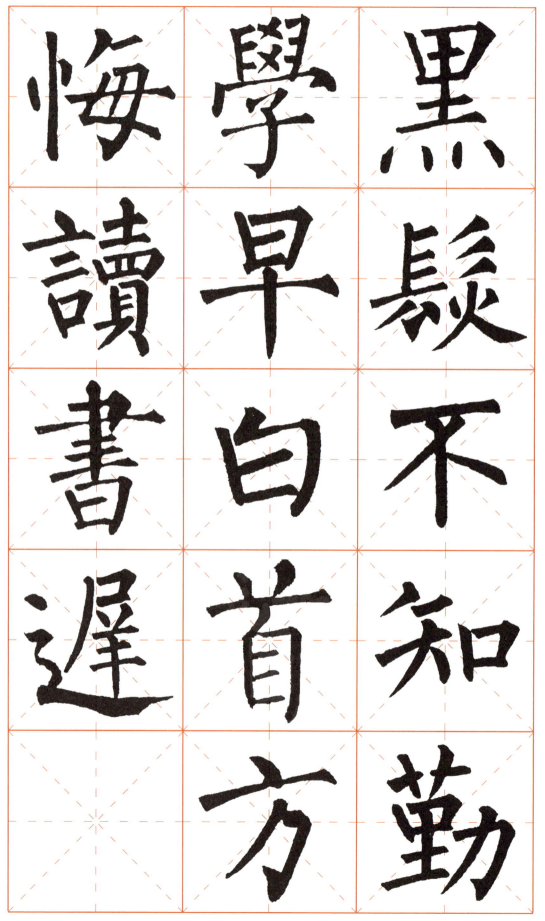

儿童节经典古诗词：清－袁枚《所见》

幅式参考

牧童骑黄牛，歌声振林樾。
意欲捕鸣蝉，忽然闭口立。

牧童骑黄牛歌声振林樾
意欲捕鸣蝉忽然闭口立
袁枚所见诗一首
戊戌冬日吴玉花书于二竹斋

蝉 振 牧
忽 林 童
然 樾 骑
闭 意 黄
口 欲 牛
立 捕 歌
　 鸣 声

条幅

蹟　白　小
浮　蓮　娃
萍　回　撑
一　不　小
道　解　艇
開　藏　偷
　　蹟　採

小娃撑小艇，偷采白莲回。
不解藏踪迹，浮萍一道开。

幅式参考

白居易池上诗一首　吴圭花书於二竹斋

小娃撑小艇偷採
白蓮回不解藏蹤
蹟浮萍一道開

中堂

蓬頭稚子學垂綸

側坐莓苔草映身

路人借問遙招手

怕得魚驚不應人

蓬头稚子学垂纶，
侧坐莓苔草映身。
路人借问遥招手，
怕得鱼惊不应人。

笑	兒	鄉	少
問	童	音	小
客	相	無	離
從	見	改	家
何	不	鬢	老
處	相	毛	大
来	識	衰	回

少小离家老大回，乡音无改鬓毛衰。
儿童相见不相识，笑问客从何处来。

繞	正	一	我
池	值	種	来
閑	兒	愛	施
步	童	魚	食
看	弄	心	尔
魚	鈞	各	垂
遊	舟	異	鈞

繞池閑步看魚游，正值兒童弄釣舟。
一種愛魚心各異，我来施食尔垂釣。

籬	春	小	急
外	風	童	向
誰	吹	疑	柴
家	入	是	門
不	釣	有	去
繫	魚	村	卻
船	灣	客	關

籬外誰家不系船，春風吹入釣魚灣。

小童疑是有村客，急向柴門去卻關。

也	童	村	晝
傍	孫	莊	出
桑	未	兒	耘
陰	解	女	田
學	供	各	夜
種	耕	當	績
瓜	織	家	麻

晝出耘田夜績麻，村庄儿女各当家。
童孙未解供耕织，也傍桑阴学种瓜。

草	拂	兒	忙
長	隄	童	趁
鶯	楊	散	東
飛	柳	學	風
二	醉	歸	放
月	春	来	紙
天	煙	早	鳶

草长莺飞二月天，拂堤杨柳醉春烟。
儿童散学归来早，忙趁东风放纸鸢。

中秋节

中秋节，是"中国民间四大传统节日"之一，又称月夕、秋节、仲秋节、八月节、八月会、追月节、玩月节、拜月节、女儿节或团圆节，时间是在农历八月十五；因其恰值三秋之半，所以称为"中秋"，也有些地方将中秋节定在八月十六。

中秋节始于唐朝初年，盛行于宋朝，至明清时，已成为与春节齐名的中国传统节日。受中华文化的影响，中秋节也是海外华人华侨的传统节日。自2008年起中秋节被列为国家法定节假日。

中秋节自古便有祭月、赏月、拜月、吃月饼、赏桂花、饮桂花酒等习俗，流传至今，经久不息。中秋节以月之圆兆人之团圆，为寄托思念故乡，思念亲人之情，祈盼丰收、幸福，成为丰富多彩、弥足珍贵的文化遗产。

2006年5月20日，国务院将之列入首批"国家级非物质文化遗产名录"。

一、中秋节祝贺语

中秋节祝贺语：花好月圆

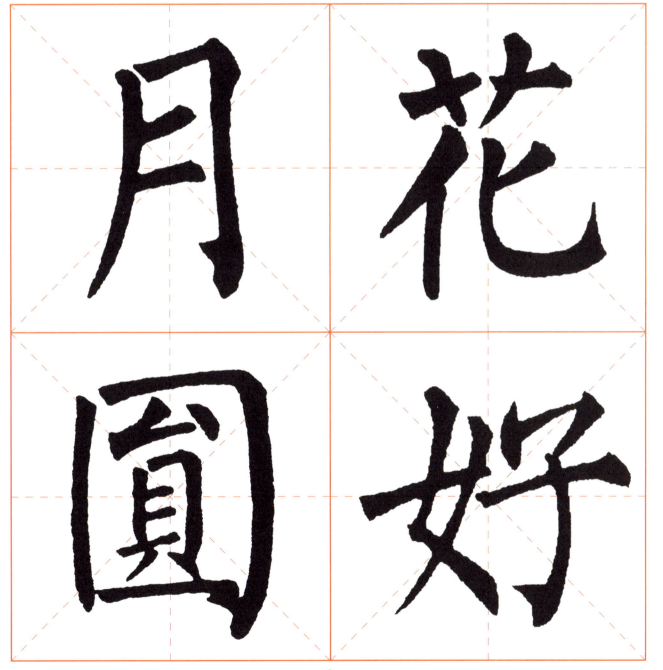

中秋节祝贺语：春花秋月　步月登云

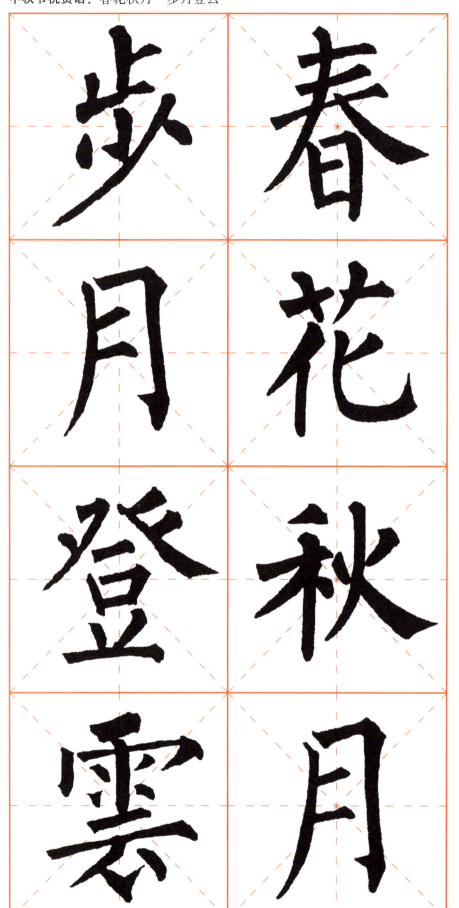

幅式参考

步月登雲

吴玉花书於二竹斋

条幅

幅式参考

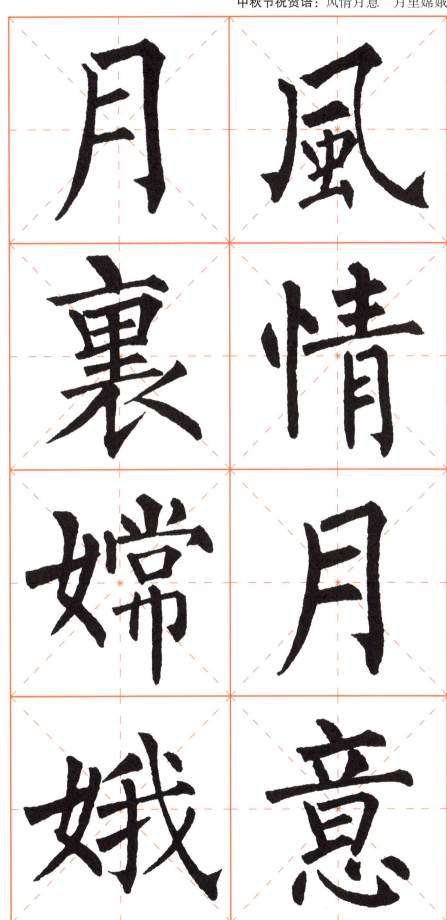

风情
月意

团扇

月裏
嫦娥

斗方

51

二、中秋节经典对联

中秋节经典对联： 明月本无价　高山皆有情

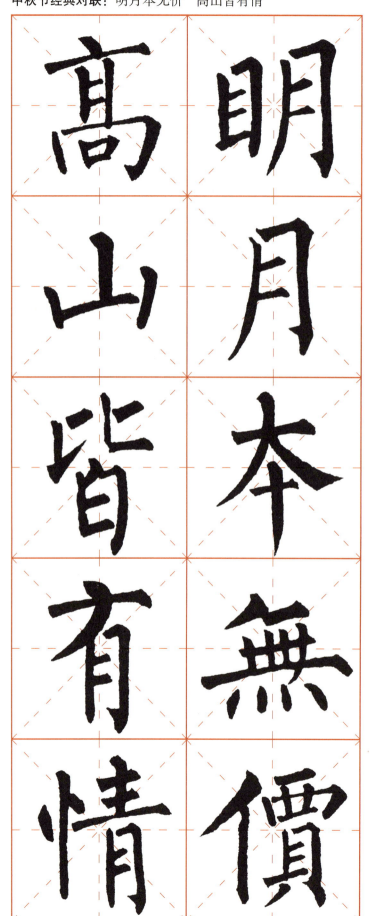

幅式参考

高山皆有情
吴全花书於二竹斋

明月本無價

对联

露从今夜白

月是故乡明

幅式参考

月是故乡明

露从今夜白

吴兰花書於二竹齋

对联

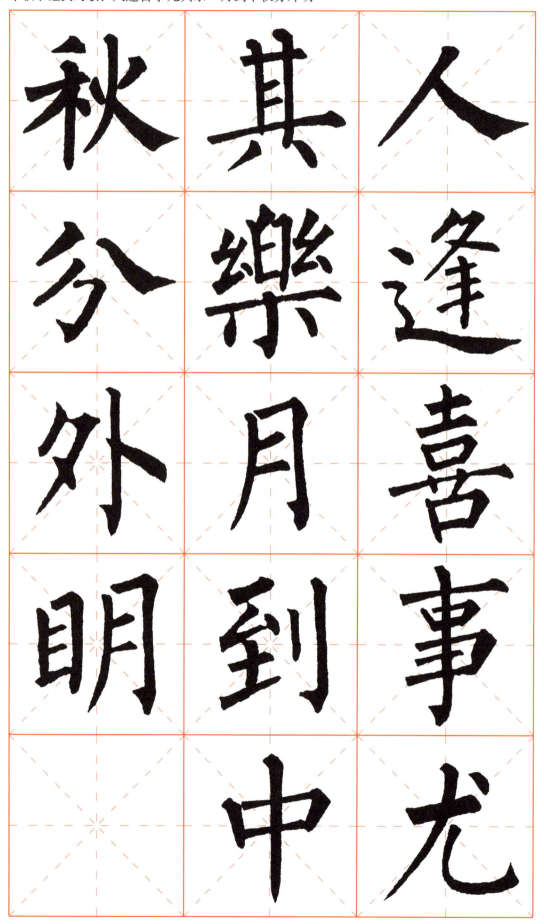

秋 其 人

分 樂 逢

外 月 喜

明 到 事

　 中 尤

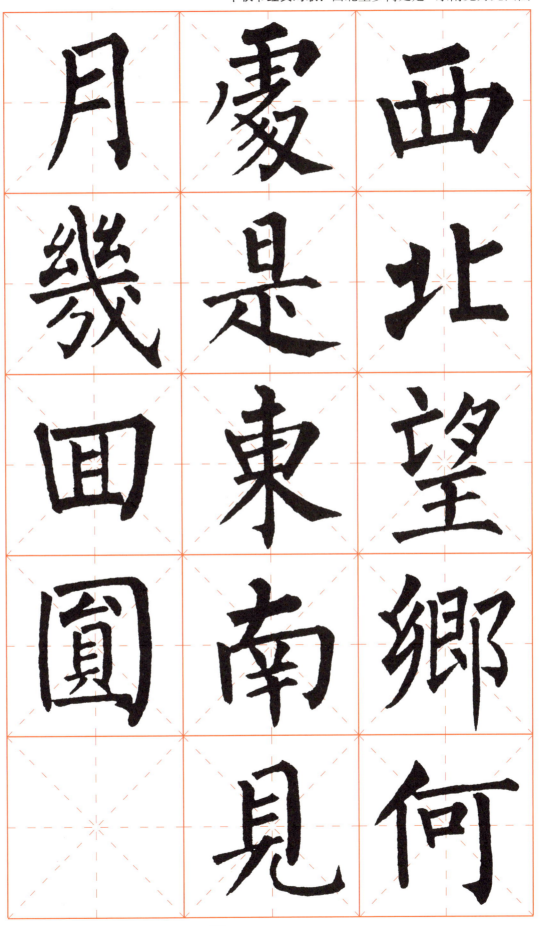

月 幾 回 圓

霎 是 東 南 見

西 北 望 鄉 何

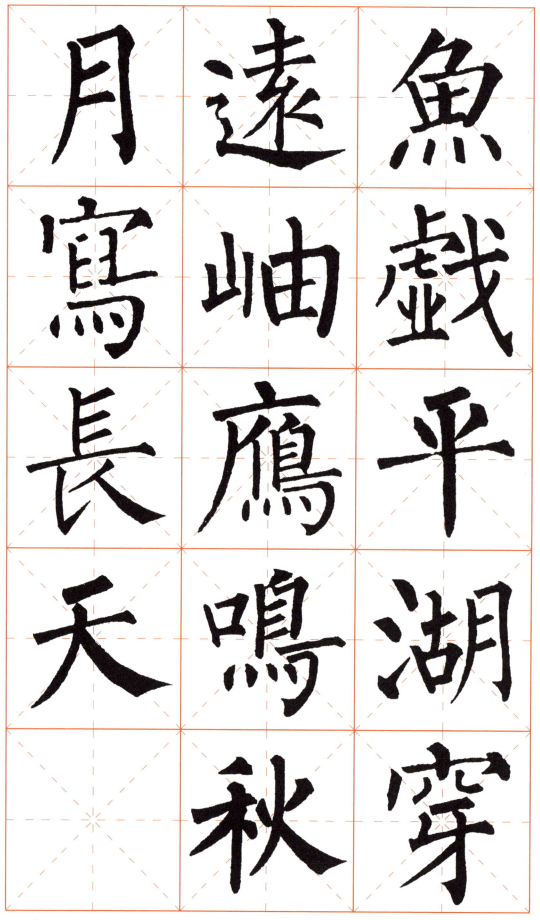

月　遠　魚

寫　岫　戲

長　鷹　平

天　鳴　湖

　　秋　穿

中秋节经典古诗词：唐 – 司空图《中秋》

閑吟秋景外萬事覺悠悠此夜若無月一年虛過秋

闲吟秋景外，万事觉悠悠。此夜若无月，一年虚过秋。

幅式参考

閑吟秋景外萬事覺悠悠此夜若無月一年虛過秋

司空圖中秋詩一首 吳玉花書於二竹齋

条幅

不	直	共	無
曾	到	看	雲
私	天	蟾	世
照	頭	盤	界
一	天	上	秋
人	盡	海	三
家	處	涯	五

中秋节经典古诗词：唐－曹松《中秋对月》

无云世界秋三五，共看蟾盘上海涯。
直到天头天尽处，不曾私照一人家。

十	此	未	玉
輪	夕	必	蟾
霜	羈	素	清
影	人	娥	冷
轉	獨	無	桂
庭	向	悵	花
梧	隅	恨	孤

十轮霜影转庭梧，此夕羁人独向隅。
未必素娥无怅恨，玉蟾清冷桂花孤。

目	萬	天	桂
窮	道	上	枝
淮	虹	若	撐
海	光	無	損
滿	育	修	向
如	蚌	月	西
銀	珍	戶	輪

目穷淮海满如银，万道虹光育蚌珍。
天上若无修月户，桂枝撑损向西轮。

烛	夜	共	海
怜	竟	此	上
光	夕	时	生
满	起	情	明
披	相	人	月
衣	思	怨	天
觉	灭	遥	涯

海上生明月，天涯共此时。情人怨遥夜，竟夕起相思。灭烛怜光满，披衣觉

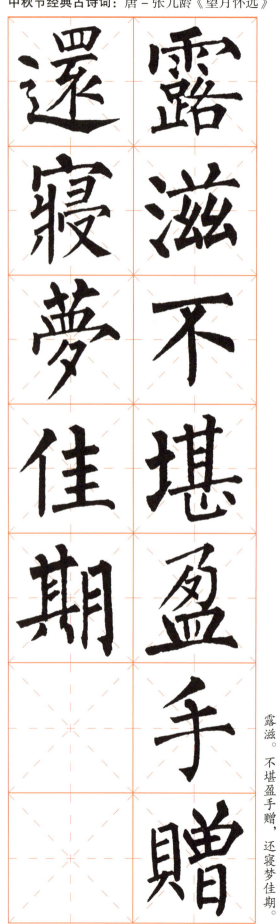

露滋。不堪盈手赠，还寝梦佳期。

幅式参考

条幅

槐	定	露	秋
寒	飛	霑	空
影	螢	濕	明
疏	捲	驚	月
鄰	簾	鵲	懸
杵	入	栖	光
夜	庭	未	彩

秋空明月悬，光彩露沾湿。惊鹊栖未定，飞萤卷帘入。庭槐寒影疏，邻杵夜

望望空伫立

声急。佳期旷何许，望望空伫立。

声急佳期旷何许

幅式参考

秋空明月悬光彩露霑湿惊鹊栖未定
飞萤卷帘入庭槐寒影疏邻杵夜声急
佳期旷何许望望空伫立

孟浩然秋宵月下有怀
吴全花书於二竹斋

条幅

国庆节

　　中华人民共和国国庆节又称"十一节""国庆日""中国国庆节"。1949 年 10 月 1 日，中华人民共和国中央人民政府成立典礼，即开国盛典，在北京天安门广场隆重举行。中央人民政府宣布自 1950 年起，以每年的 10 月 1 日，为中华人民共和国宣告成立的日子，即"国庆日"。

　　中华人民共和国国庆节是国家的一种象征，是伴随着新中国的成立而出现的，显得尤为重要。它成为一个独立国家的标志，反映我国的国体和政体。国庆节是一种新的、全民性的节日形式，承载了反映我们这个国家、民族的凝聚力的功能。同时国庆日上的大规模庆典活动，也是政府动员与号召力的具体体现。"显示国家力量、增强国民信心""体现凝聚力""发挥号召力"是国庆庆典的三个基本特征。

一、国庆节祝贺语

国庆节祝贺语：国泰民安

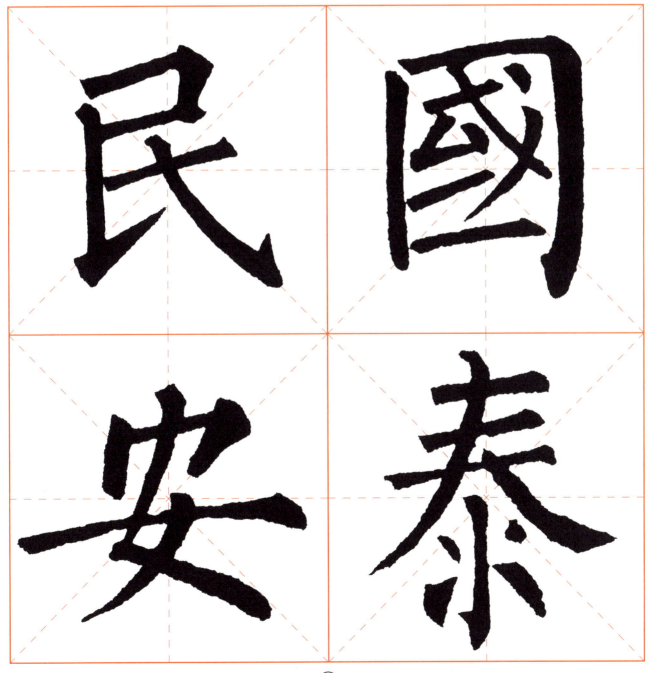

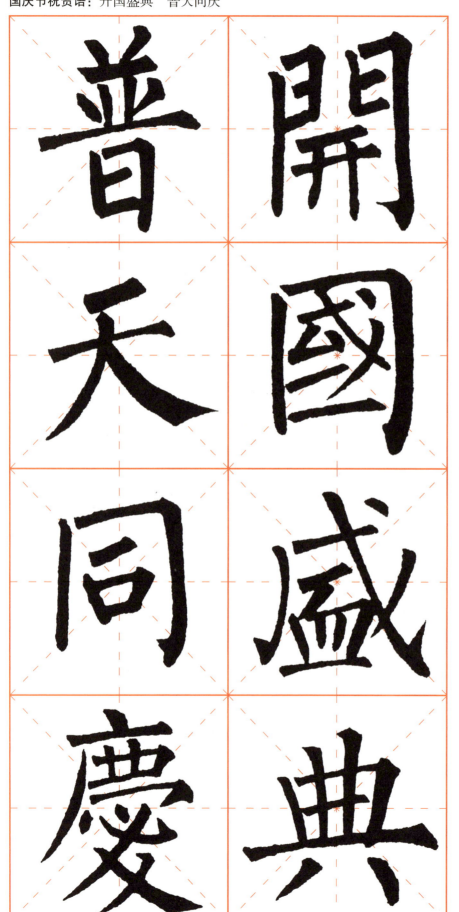

幅式参考

吴昌花书于二竹斋

条幅

幅式参考

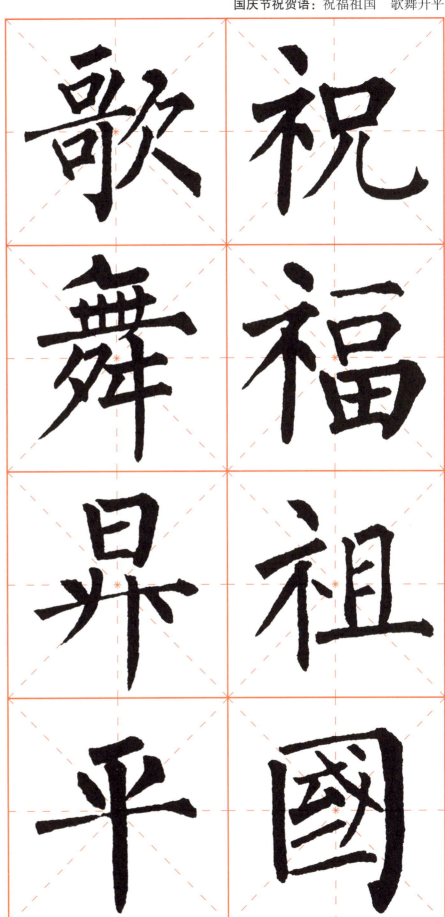

祝福
祖国

团扇

歌舞
昇平

斗方

国庆节经典对联： 神州扬正气　大地荡春风

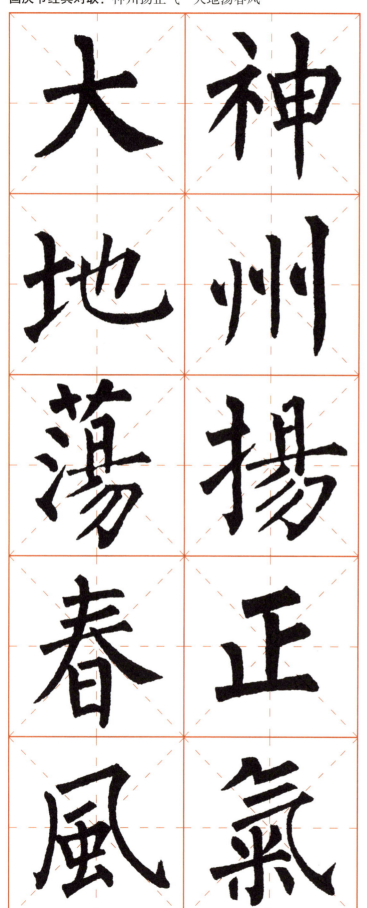

幅式参考

对联

幅式参考

祖國江山嬌

吴兰花書於二竹齋

田園圖畫美

田園圖江山嬌畫美

对联

國	吉	喜
起	語	借
宏	笑	春
圖	看	風
	祖	傳

河 風 千
映 綠 條
日 萬 楊
紅 里 柳
山 隨

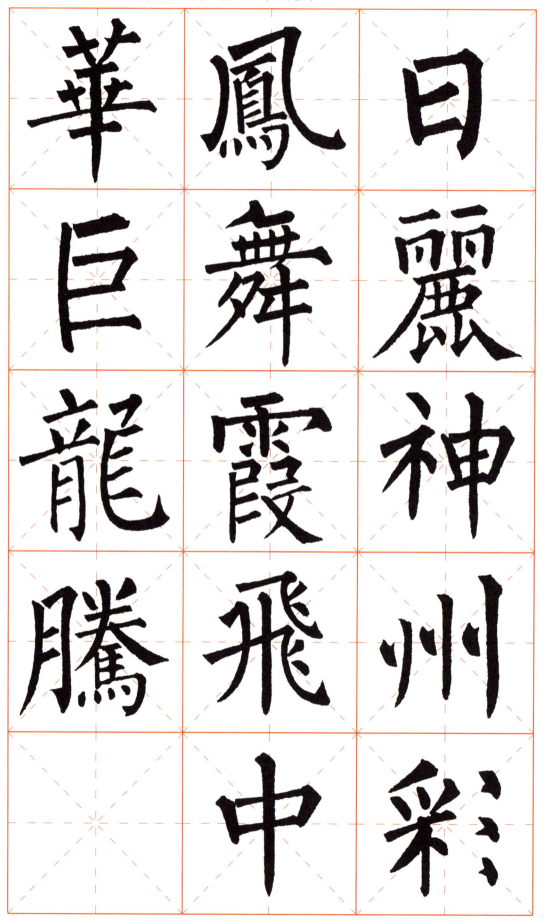

華	鳳	日
巨	舞	麗
龍	霞	神
騰	飛	州
	中	彩

国庆节祝贺对联：同圆中国梦　共庆神州春

幅式参考

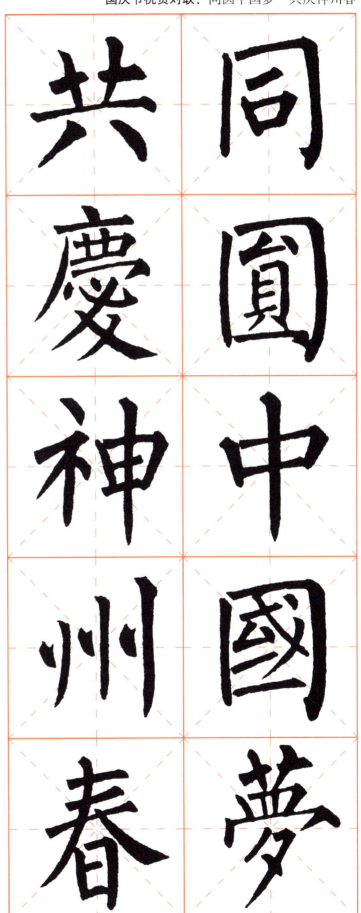

同圆中国梦　共庆神州春

对联

砥	壮	煌
礪	志	满
前	再	园
行	创	春
承	辉	

幅式参考

小康路上不忘初心
吴王花書於二竹斋

大業途中同圓國夢

对联

重阳节

重阳节，为每年的农历九月初九。《易经》中把"九"定为阳数，九月九日，两九相重，所以称为"重阳"；因日与月都逢九，所以又称为"重九"。"九九归真，一元肇始"，古人认为九九重阳是吉祥的日子。古时民间在重阳节有登高祈福、秋游赏菊、佩插茱萸、祭神祭祖及饮宴求寿等习俗，传承至今，又添加了敬老等内涵。"登高赏秋"与"感恩敬老"是当今重阳节日活动的两大重要主题，民俗观念中"九"在数字中是最大数，有长久长寿的含意，寄托着人们对老人健康长寿的祝福。1989年，农历九月九日被定为"敬老节"。

据史料考证，重阳节的源头，可追溯到远古时代。《吕氏春秋·季秋纪》记载，古人在九月农作物丰收之时祭飨天帝、祭祖，以谢天帝、祖先的恩德。这是重阳节作为秋季丰收祭祀活动而存在的原始形式。"重阳节"的名称最早见于三国时代；至魏晋时，节日气氛渐浓，有了赏菊、饮酒的习俗，文人墨客多有吟咏；到了唐代被列为国家认定的节日，此后历朝历代沿袭至今。

2006年5月20日，重阳节被国务院列入首批"国家级非物质文化遗产名录"。

一、重阳节祝贺语

重阳节祝贺语：鹤发童颜

老
當
益
壯

皓
首
雄
心

幅式参考

老
當
益
壯

吴玉花书於二竹斋

条幅

幅式参考

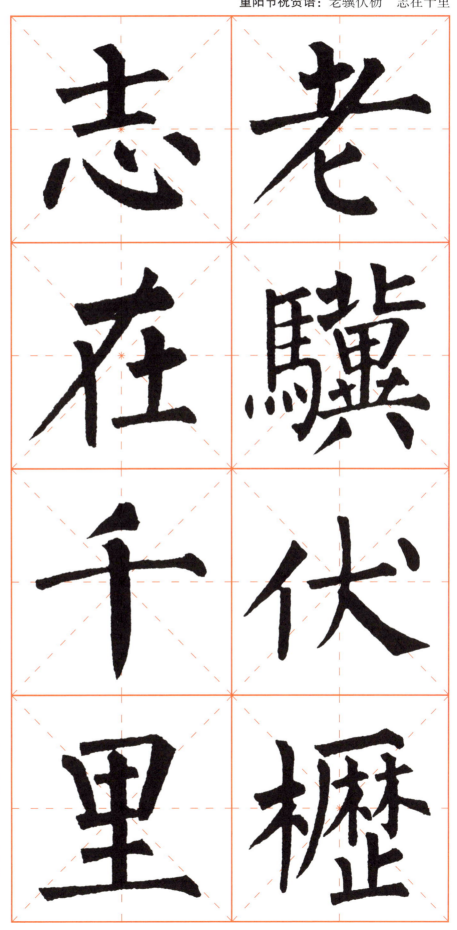

条幅

二、重阳节经典对联

重阳节经典对联： 敬老成时尚　举贤传德风

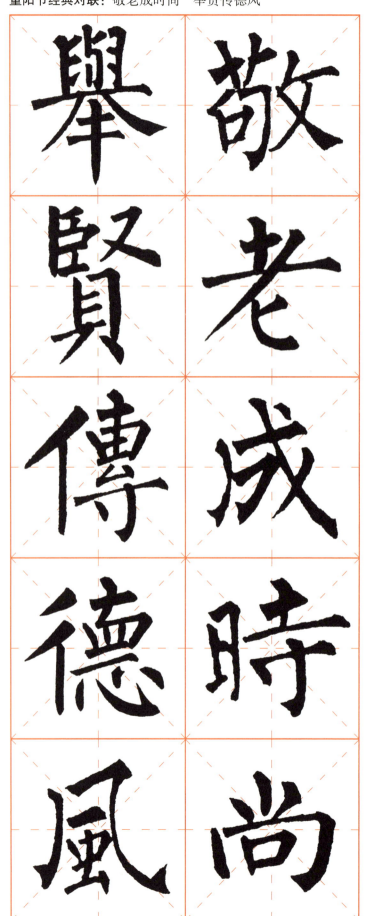

重阳节经典对联：敬老成时尚　举贤传德风

幅式参考

举贤传德凤

吴玉花书于二竹斋

敬老成时尚

对联

幅式参考

鼓琴僊度曲

種杏客傳書

吴生花書於二竹齋

種杏客傳書

鼓琴僊度曲

对联

節	作	話
倍	客	舊
思	登	他
親	高	鄉
	佳	曾

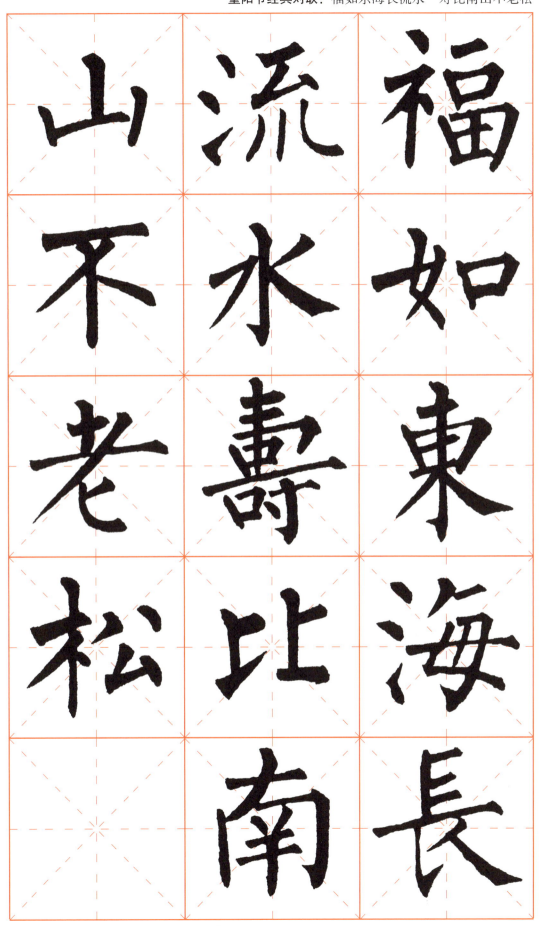

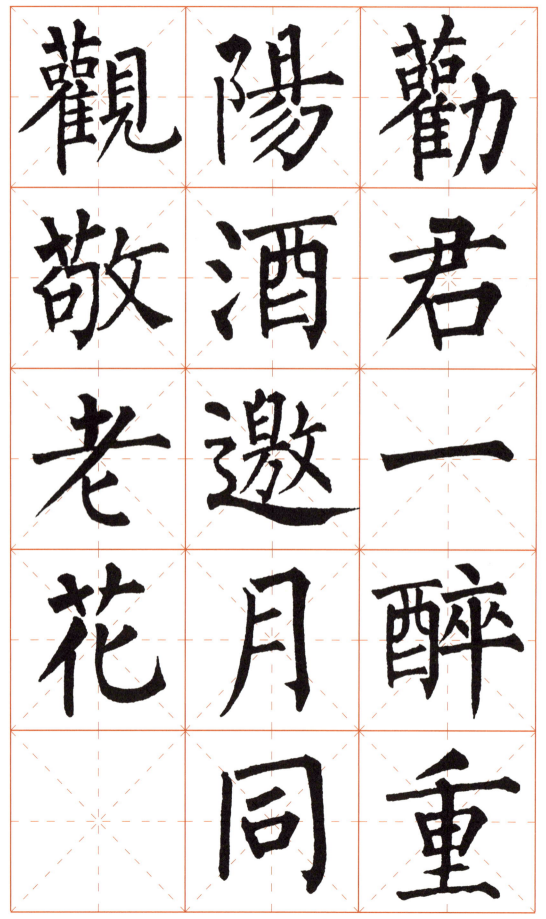

勸君一醉重

陽酒邀月同

觀敬老花

重阳节经典古诗词：唐 – 李白《九月十日即事》

苦遭此兩

更舉觴菊花何

昨日登高罷今朝

重陽

菊花何太苦遭此兩重陽

昨日登高罷今朝更舉觴

李白九月十日即事诗一首 戊戌冬日吳立花書於二竹齋

条幅

昨日登高罢，
今朝更举觞。
菊花何太苦，
遭此两重阳？

菊 北 心
今 鷹 逐
日 来 南
幾 故 雲
花 鄉 逝
開 籬 形
　 下 隨

故乡篱下菊，今日几花开。

心逐南云逝，形随北雁来。

幅式参考

江總長安九日詩 吳全花書於二竹齋

菊今日幾花開
北鷹来故鄉籬下
心逐南雲逝形隨

中堂

萬	他	歸	九
里	鄉	心	月
同	共	歸	九
悲	酌	望	日
鴻	金	積	眺
雁	花	風	山
天	酒	煙	川

九月九日眺山川，归心归望积风烟。

他乡共酌金花酒，万里同悲鸿雁天。

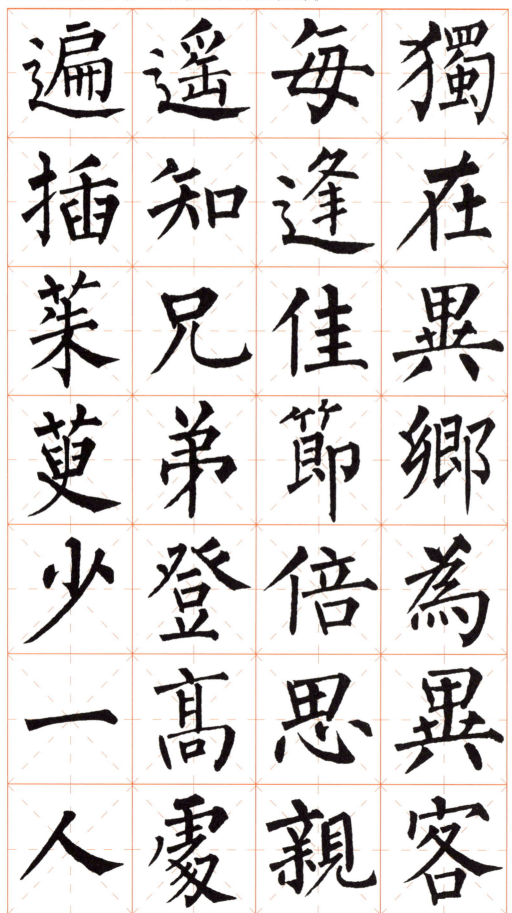

三 載 重 陽 菊 開 時
不 在 家 何 期 今 日
酒 忽 對 故 園 花 野
曠 雲 連 樹 天 寒 鴈

三载重阳菊，开时不在家。何期今日酒，忽对故园花。野旷云连树，天寒雁

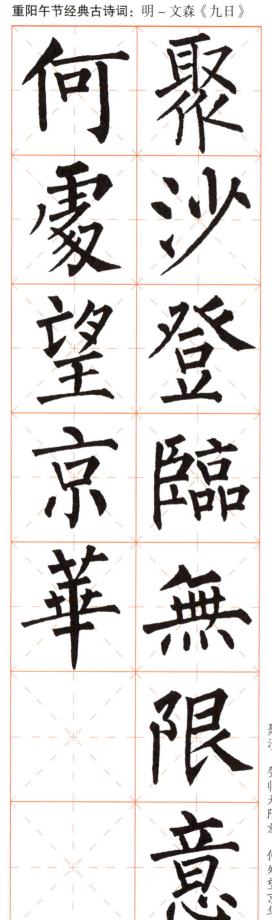

何处望京华

聚沙。登临无限意，何处望京华。

野曠雲連樹
天寒鷹聚沙

明文森九日诗句 吴金花書於二竹齋

条幅

半 又 瑞 薄

夜 重 腦 霧

涼 陽 消 濃

初 玉 金 雲

透 枕 獸 愁

東 紗 佳 永

籬 櫥 節 晝

薄霧浓云愁永昼，瑞脑消金兽。佳节又重阳，玉枕纱橱，半夜凉初透。东篱

黄	魂	香	把
花	簾	盈	酒
瘦	捲	袖	黄
	西	莫	昏
	風	道	後
	人	不	有
	比	銷	暗

把酒黄昏后，有暗香盈袖。莫道不销魂，帘卷西风，人比黄花瘦。